# 了痕篆刻选

荣宝斋印谱·当代系列

荣宝斋出版社 北京

**图书在版编目（CIP）数据**

了痕篆刻选／刘铁城书. －北京：荣宝斋出版社，
2015.1
（荣宝斋印谱. 当代系列）
ISBN 978－7－5003－1784－5

Ⅰ．①了… Ⅱ．①刘… Ⅲ．①汉字－印谱－
中国－现代 Ⅳ．①J292.47

中国版本图书馆CIP数据核字(2014)第247772号

扉页题签：王　镛
策　　划：张建平
责任编辑：黄　群
校　　对：王桂荷
责任印制：孙　行
　　　　　毕景滨
　　　　　王丽清

LIAOHEN ZHUANKE XUAN

## 了痕篆刻选

出版发行：荣宝斋出版社
地　　址：北京市西城区琉璃厂西街19号
邮政编码：100052
制版印刷：北京荣宝燕泰印务有限公司
开本：787毫米×1092毫米　　1/20　印张：6
版次：2015年1月第1版　　印次：2015年1月第1次印刷
印数：0001－2000

ISBN 978－7－5003－1784－5　　定价：38.00元

广瘋篆刑

野王瑞

作者近照

# 简历

了痕，一九八四年生于湖南湘潭，原名刘铁城，毕业于湖南工大美术系，师从邵岩、曾翔、李强、蒋冰。现居北京。职业书画篆刻家。

作品参加80榜样全国提名展、『东方水墨』国际书法提名展、中日韩『文字文明展』、『字控』汉字艺术展、『后援』当代青年汉字探索展、『第七届全国新人新作展』『中国当代写意篆刻研究展』等。

二〇一三年在齐白石纪念馆举办『心怀敬畏』书画印个人作品展。

有個性的藝術

方能傳之久遠

子厞印稿範久超奉

老冬 葦塍

欣闻丁旅道友篆刻集即将在
培育画廊出版，远非一般印谱投入
多笔的丁旅手绘，是甚他制印千方以来
外之认证，他逢执印作古雅灵致之美悠悠
韩令人赏心悦目，篆刻之道，入门容易
但要刻出自我面貌，独有风范，并合乎法度
士旅意而非为事，不徒事此道，很缺锤炼
且中西语非主，丁旅道友酌之实，而自信连
士诗云□值得祝贺，向他以增月
现信做人时日，他会让我们更加惊奇的
墨□大□

# 序

少读王荆公《游褒禅山记》，于一段文字别有会心，文曰：『夫夷以近，则游者众；险以远，则至者少。而世之奇伟瑰怪非常之观，常在于险远，而人之所罕至焉，故非有志者，不能至也。』

艺术是在对造物的重新组合和运用中显示出的生命力颤动。它像王荆公所记登山观景的体味一样，最精彩之胜迹永远属于敢于历险的人。若从开拓、创造这一角度着眼，艺术家同科学家、探险家无二，都是在处于险远中的土地上跋涉、拓展。

了痕仁棣湘中白石故里人也，自丁亥来京即从我游，岁月无驻，已历近八寒暑。了痕棣幼从乡间文风熏染，八法、六法之外复好铁笔之艺，其初以印稿向我见示请益之际，已知印宗秦汉，瓣香明清的学印正途，尝见其时所临汉铸、铁线、元朱一类习见印风，已然能得一许少年老练的风神。我观后谓之曰：『一艺之成，首在审美，审美之高境在于得古，凡能求得「古中古」必可蔚成「新中新」，因嘱其多读周秦金文与陶文，并命之集为一册自家之用的创作字典，米海岳所谓「集古自立家」大略如此也。』而后，又命其专意于两汉滑石印，使之悟得率意与朴拙的妙趣。了痕棣，慧心人也，按我所示，用功不辍，

邵 岩 先 生 序

仅越数年已大令观者刮目，声名动于京华也。

人之学艺，无论书画印，皆以会其神为要，两汉滑石印最新出土者不足三十载，可

视作印林新地耳。了痕棣习两汉滑石印能兴会其神理，随肖其形，驱刀耘石间但获一种

高度概括、高度理性之预想，遂又以高度感性之挥运法使一印顷刻乃成，一印既成，刀

石之情、金石意韵俱得之矣！

通观了痕棣最新诸印作，分朱布白尽备古意，两周陶文，两汉滑石印及封泥意趣皆

蕴其间，品读一过不唯见惊心动魄，更可窥其心力之坚忍韧长。其实，泰山原积于垒土，

惊雷本孕于无声，了痕棣善于耐得寂寞，此岂非更是其高明所在？我于了痕棣有厚望存

焉！

王荆公于《游褒禅山记》又曰：『尽吾志也而不能至者，可以无悔矣，其孰能讥之乎？』

此语为我从艺三十余载之最惬心意者，今了痕棣将展新谱付梓，以撷来与之共勉。我以为，

了痕棣当明我意也。

邵岩二〇一四于北京

了痕篆刻选

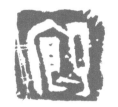

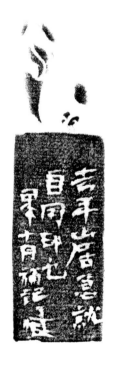

了痕篆刻选

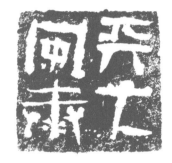

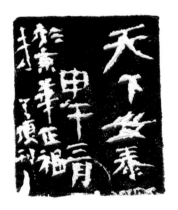

了 痕 篆 刻 选

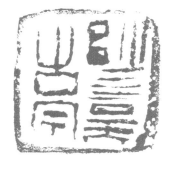

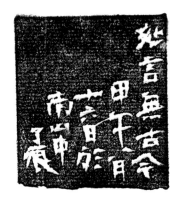

永受嘉福

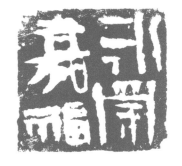

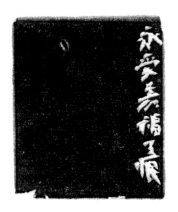

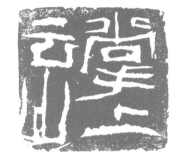

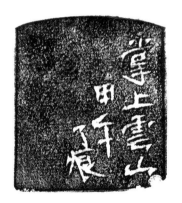

了痕篆刻选

五

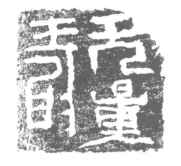

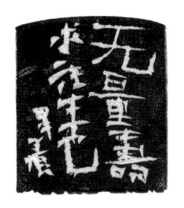

了痕篆刻选

自性真佛

了痕篆刻选

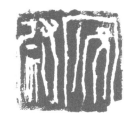

了痕篆刻选

舍短取长

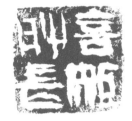

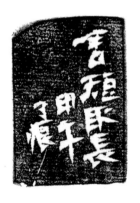

了痕篆刻选

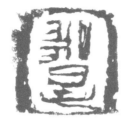

心任天造

了痕篆刻选

君独无反期

了痕篆刻选

天朗气清

了痕篆刻选

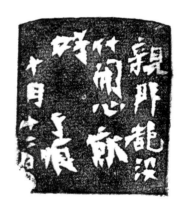

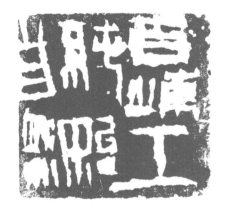

百炼工纯始自然

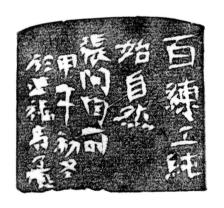

了痕篆刻选

万卷藏书宜子弟

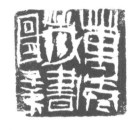

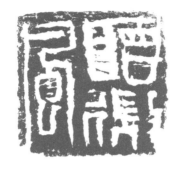

了痕篆刻选

内睦者家道昌

了痕篆刻选

一五

了 痕 篆 刻 选

浮生若梦

了痕篆刻选

退町

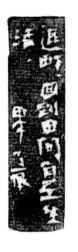

了　痕　篆　刻　选

白首重来一梦中

了痕篆刻选

一溪云

了痕篆刻选

惟闻钟磬音

了痕篆刻选

清晨入古寺

了痕篆刻选

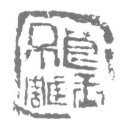

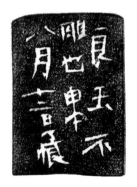

无所谓

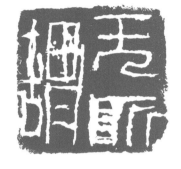

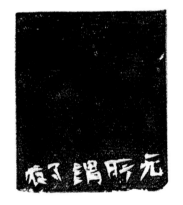

得阿耨多罗三藐三菩提

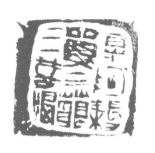

了　痕　篆　刻　选

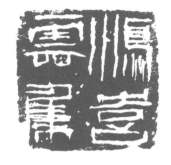

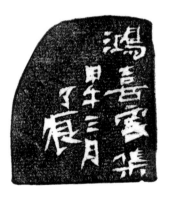

了痕篆刻选

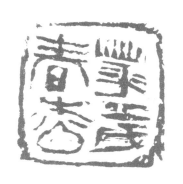

上都公馆

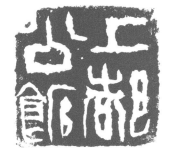

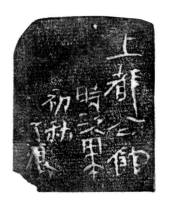

了痕篆刻选

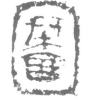

了痕篆刻选

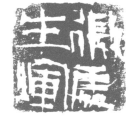

古韵

了痕篆刻选

文武双修

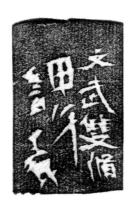

景 安文

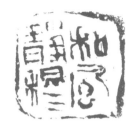

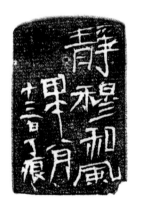

了痕篆刻选

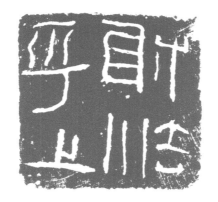

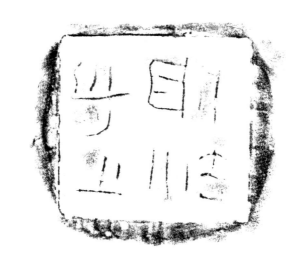

泽时如雨

了痕篆刻选

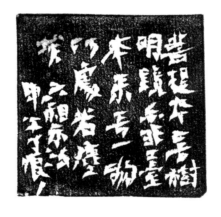

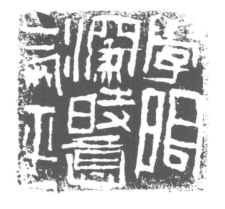

学问深时意气平

了痕篆刻选

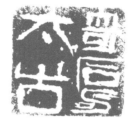

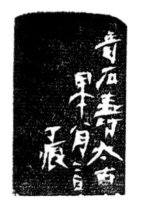

五七

了痕篆刻选

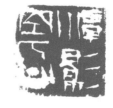

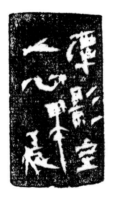

了痕篆刻选

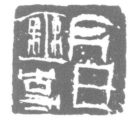

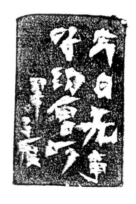

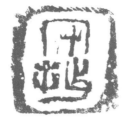

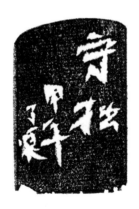

了痕篆刻选

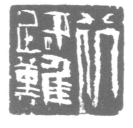

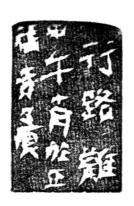

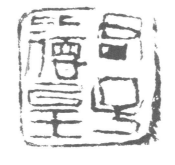

了痕篆刻选

万年红

了痕篆刻选

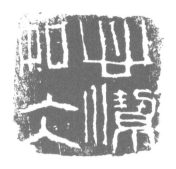

寸草春晖

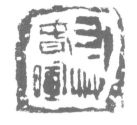

了痕篆刻选

砚田寸耕

了痕篆刻选

厚土

了痕篆刻选

天清远峰出

了痕篆刻选

永夜月同孤

了痕篆刻选

了痕篆刻选

山光悦鸟性

了痕篆刻选

十年养气如修佛

了痕篆刻选

妙香

了痕篆刻选

丹青不知老将至

了痕篆刻选

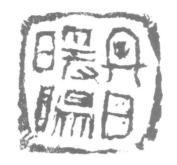

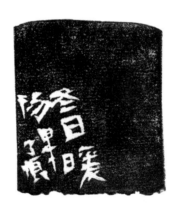

了痕篆刻选

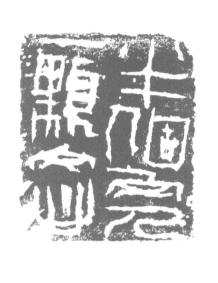

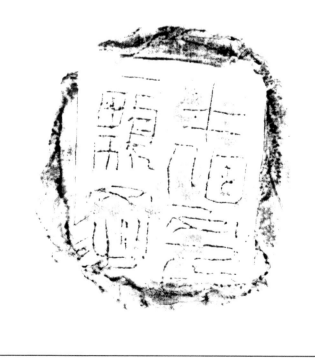

八七

拈花一笑

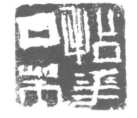

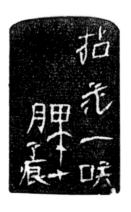

了痕篆刻选

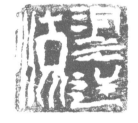

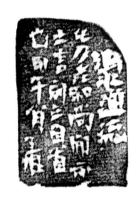

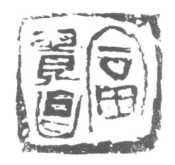

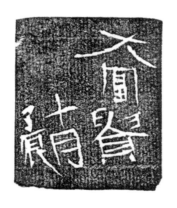

了痕篆刻选

中有千千结

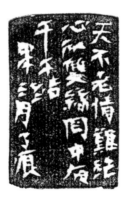

了痕篆刻选

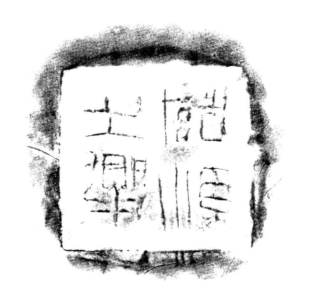

了痕篆刻选

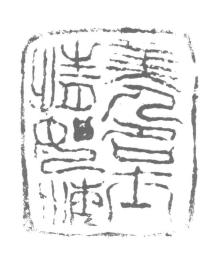

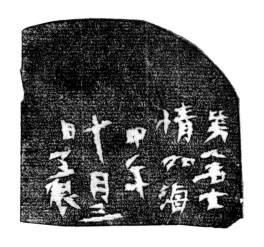

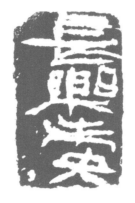

了痕篆刻选

花间一壶酒

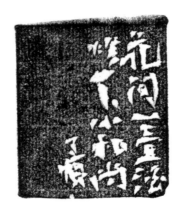

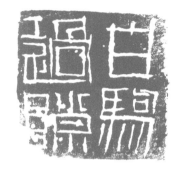

了痕篆刻选

九九

万籁此俱寂

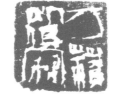

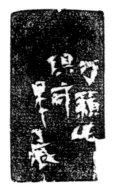

了痕篆刻选

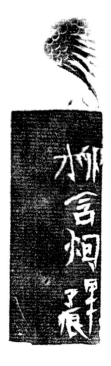

永福

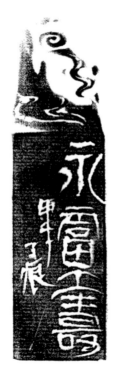

了痕篆刻选

万顺

了痕篆刻选

了痕篆刻选

# 后记

近两年间，我与南岳衡山别有妙缘，此集中所刊诸劣刻，即山居南岳客中之作。

我向以为书法、绘画、篆刻艺术是中华传统优秀文化的一个组成部分，是一种予人滋养的人文修行。当刀与石互相碰撞的瞬间，我感觉就是心灵的一种砥砺，就是对传统文化的一种深层解悟，就是晨钟暮鼓里的自我觉醒，及对悠远篆刻文脉的传承延续！

我日渐明白，时间是衡量艺术的刻度，在时间里沉潜，在时间里如切如磋、如琢如磨，时间便会把所有的谜底一一揭晓。

劣刻付印在即，我要感谢王镛先生为此集题写书签，感谢恩师邵岩先生为赐大序，感谢曾翔先生、李强先生为此集题贺勉励，感谢徐圭逊先生、黄群女士为此集顺利出版所给予的鼎力之助与辛勤付出！感谢豪杰、安文、李峰、刘彭、子舞兄弟们为劣刻精拓侧款；感谢在我成长过程中曾经帮扶过我的前辈和朋友！劣刻浅陋，失步处必多，最后敬乞海内方家前辈不吝赐教是幸！

甲午初冬了痕于京华正福寺